隨擬集

洪國恩小詩選

寫在《隨擬集》出版之前

越短的詩，越能穿透人們的靈魂。

我始終深信著，生命中每一個角落都充滿詩意，每一個片刻都可能成為永久的氧氣，供應我們呼吸。我們有時候都會被生活中的點滴穿透，有時候，甚至會用一些修辭裝飾自己，雖然過去的時間看起來慢慢殆盡，轉身之後，卻發現有些仍舊忘不了的回憶，還黏在背脊。

而《隨擬集》就是將我生命裡最鋒利的傷痕一頁頁烙在白紙，得以出版，真的得感謝許多人。無論是威仁老師，原本《隨擬集》就是與老師的《小詩一百首》唱和之作，後來各自成輯；

感謝韻如緊急幫我處理封面，雖沒能採用，但我著實嘆服於妳的美術功力；感謝秀威願意提供出版的機會，更感謝責編姣潔，為了這本詩集，耗盡心力調整文本，還得應付我無理的要求。需要感謝的人太多，借句陳之藩老師的話：「感謝之情，無由表達，還是謝天罷。」

對我而言，詩本乎情，所有的詩都是我們追尋自己生命的工具。既然我們手持《隨擬集》，就讓我們藉由墨水與紙，經由淬鍊的文字，重新審視自己的純真，和靈魂。

春天之後，我們就是蝴蝶

讓愛情自由地死去

1

你簡單的呢喃

像蛇，穿過我耳際

冷漠地交換承諾

的詐欺

2

隨擬集

堆在牆角，租屋處的紙箱

裝滿你落寞的表情

以及滿是灰塵的過去

3

折疊雨傘，順便把

眼底的雨摺進去

天橋上，穿梭的車影

禁錮在欄杆

你說：「思念擺放車前

紅燈時，禁止左轉」

4
隨擬集

拱手送走一些

珍藏的溫柔

你，載著空蕩的後座

回家

5

光陰、簡訊，或眼淚

的倒影，都悄悄在你眼底

竊竊私語

那些曾經的委屈

或是誤解，都像是癌末

剝落的壁

6

隨擬集

讓偶爾掠過的雙眼拋錨

就像街角，那台爬滿了寂寞的車

正曬著生鏽街燈

僅存的一絲溫存

7

裝著你的窗

一張嵌在牆上的老相片

還靜靜地擺放

鳴笛後，溜進

車廂的陽光，卻讓回憶

有些泛黃

8

隨擬集

沒有風的城市

影子就突然

縮進心中

窒息的夢境還有你

殘存的溫柔

我在雨中漫步，希望

能找到

出口

9

稀疏的雨就這樣褪去了
拴住枷鎖的翅膀
冷冷的夢，水龍頭還扭不緊
行人路過時的冷言冷語

10

深夜裡睡意斑駁。

人生只剩句點，靈感卻像
一杯現煮的咖啡
在透白的盤上寫一句
承諾

11

滴答作響的腳步聲流進水溝。

我們爭執一片屋簷下的天空

辯口利辭的你卻形容，褪去笑容

的彩虹，因為入冬而寂寞

12

一萬年
只是無名指上
那顆永恆的
鑽戒

13

總是脆弱，好似
只能開在冬天的花朵
稍稍一哭泣
連花帶葉就開始
褪去寂寞

14
隨擬集

在沒有風的城裡
失語的影子就突然窒息。

我囚錮驟雨
祈求灰色的步伐能夠
擁有糖衣

15

瀕死的候鳥掠過

烏雲，等待著茁壯的陰天

成為甘霖

16

隨擬集

你在我眼底

換氣，我卻捕捉不到

你的手心

於是，我假裝看著前方

視線卻悄悄失焦在

後照鏡裡

17

貓躍過時間
躍過城市邊界
躍過不斷迷路的雲
和屋頂上的老樹
組成交響樂隊
合作無間

18

隨擬集

公式：X+Y+Z＝0

X是時間之前，Y是當下

Z是你離去之後

我終歸虛無

19

歲月微黃

而午後的雨也落得

蒼涼

20

隨擬集

如果我們只是在乞求

一時的溫柔。就像你是鑰匙

而我是鎖，只能短暫佔有

卻不能永遠緊扣。

21

沿路踩著哽咽的海風

碎浪就這樣勾勒出眼淚的輪廓

警告佇立在堤防：「觸礁後，記得流浪

不要只會躲進心中的

枕頭。」

22

蜿蜒成野火的流言

正點燃眼淚

像只縈迴在黑夜的傀儡

斷了線，就寂寞的

像個殘廢

23

——寒風不停地吹

連夢境都裝滿每個起風的音階

像極了愛情中那虛假

卻深刻的謊言……

24
隨擬集

燃燒乾燥的時間

讀你的信

那些在你手中捏緊的故事

輕輕地被放棄

童話故事裡的鮮豔玫瑰

只能搭配冷漠的貓鳴

25

因為想你
才會一直躲在夢裡
呼吸你的空氣

思念是夜行性動物
於是，白晝時，話筒裡
只剩冷雨

26

隨擬集

你繞著他公轉。

把自己塗抹成小丑
的裝扮

而他，卻
給個裝飾用的笑容
都懶。

27

月台上，狂奔的夢
正衝過剪票口

你知道嗎？
在慶祝十八歲的溫柔後
所有成年禮都只是
一個一個玻璃製成的
假說。

28

終點站已經到了。我
還是分不清楚
誤點的腳步到底屬於
哪種溫度

29

（無法交談的喧囂時光

連寂寞的回聲都

空曠）

30
隨擬集

我無法敘述，但時間

早已被枷鎖住

你沉溺於不在乎

而我……

31

拆穿所有謊

悲傷卻仍然漫長

你說：「在白晝裡成長

在深夜裡得學會

堅強。」

32

操場上，一隻

在心裡不斷翱翔的白鴿

正學會沉默

33

堵塞的水龍頭

安慰不了失去的

脈搏

你走後

時間已悄聲成為

逕流的

舟

34
隨擬集

闔不上眼

或者說害怕連心裡

都變成黑夜。

被迫武裝著虛偽的笑臉

對我，其實疲憊

35

疲憊的手拍成
潮汐般細瑣的安眠曲
而母愛只剩
繭

36
隨擬集

眼裡，正即興演出

聽不到休止符的

一場驟雨

37

撑起漸亮的天空

渾身的月光已經被整齊地

吊掛在衣架上收藏

每當放下回家的諾言

就要舉起疲憊

乾杯

38

隨擬集

將思念塞進耳中

讀取著，不屬於你的

青春

39

像是雨中的蛾

妝點焦慮的和平

寫給你的詩句卻像過場的電影

悄然與火保持

距離

40

隨擬集

回憶掃到邊緣

相本裡裝滿故鄉的落葉

秋天不遠，落地窗外

卻堆滿長滿青苔的

彎月

41

踽行在記憶的流域

卻少了你

像是一本被字淹沒了的書

獨獨漏印了作者姓名

42

隨擬集

想念躺在入冬的操場
將星光蓋在微冷的肩膀

想念站在大樓頂端
靠著生鏽的圍牆
然後讓晚風褪去武裝

43

想念一個小小耍賴的願望

就能夠讓承諾返航

想念綻放在沙灘的青春

以及那些被眼淚帶走

腐朽之後，仍記得的歡笑時光

沒有人的操場

只能向影子兜售著月亮

而我卻來不及盤點

太多遺棄的夢想

風，驟起時，我的外套

裝滿荒涼……

45

蛀蟲啃食交換日記

苦澀的秘密卻已穿上糖衣

想念你的世界裡那片雲的倒影

在我緊捏著的掌心

就長出一片間歇的驟雨

46

隨擬集

區間車一段一段

在潛意識之外空白的流轉

像是還沒整理的呼吸

只留下慌亂

47

噤聲，傾聽變質後
夢嬉鬧的聲音
你叨念的表情卻濃得像霧
遲遲無法驅逐
出境……

48
隨擬集

佛堂裡供奉煙霧

繚繞的明天，

就這樣，我用一盞清茶

沖泡你那哭皺的臉

49

你是世界，而我是
廣場僅存的白鴿
控制我們危險的和平
平衡木上，我們
搖晃著青春

50
隨擬集

笑容在午後擱淺

奔馳的時間在路口拐了個彎

你們抿起雙唇

把思念關進屋簷下

默哀

51

一朵枯萎的玫瑰

就這麼靜靜佇立窗櫺邊界

把夕陽刺成了鮮血

52

戀愛是自由的方向盤
隨機抽樣下個遠行的路口
然後左轉

53

愛情已在瞬間沸騰。

秒針也無法指出
因為猶豫而化成的水蒸氣
會是多麼寒冷
而且寒冷

就躺在操場掙扎

讓沉默的星空都為你歌唱

青春像一堵高聳的牆

一旦崩塌，就剩下

頹圮的希望

55

特快車：海線南下
羈絆到淡忘
票價：一杯無糖的茶
或是一句冷漠的話
無法補票。

56
隨擬集

（在欄杆間隙窺伺著

那消逝的青春

我終究已是冬天

連葉脈都不知不覺地困頓）

57

衣櫃裝滿烏雲

那瓶中的信囚禁著你

離去的痕跡

新聞不斷穿鑿

附會，油印的陌生臉孔

是報紙謊報的

和平

58
隨擬集

天空失去溫柔。

悶熱的下午
世界卻打翻了顏料
讓潮溼的黃昏
寫滿夢

59

（眼淚是透明的

而那些成群飛走的思念

也是。）

60

隨擬集

窗框上，蔓生的夕陽

悄聲攀爬

就像你側臉的虛線

緩緩遮掩了

青春

61

翻箱倒櫃尋找

哪些失蹤的安全感

順便將掌紋裡殘留的溫度

放進我行李旁

等著打包

62

就像曾經偷走

那個已經失竊的夢

在草地，椋鳥

撕破了整個冰冷的

秋

63

終點還在遠方
像想要休憩的小船
等待靠岸

我卻嚮往候鳥
想像能夠自由飛往
自己的山巒……

64
隨擬集

步履維艱。我
就撿拾著冷漠的詞彙
拼湊著曾經熟悉
卻又陌生的
句點

65

角落裡，徬徨的臉孔

就像個孩子，蹲在沙堆上

玩自己褪色的影子

66

沒有一把鑰匙，能串起

城市死亡後的塵蟎

鑰匙圈已經容納了太多的

秘密，以及背叛

67

高了八度的愛情

終於，再也不堪入耳

只剩一長串

不停的尖叫聲

68

寫個你會眷戀的名字

摺起來

加水稀釋

69

在你捏著腳步聲走後，雨
下的悲傷
而行人逃得倉皇

70

隨擬集

自從你成為日記

就再也無法提起筆

回憶

半夜裡，聽到你的專屬鈴聲

就開始過敏

71

抹去那些墜落時
遺留的傷痕
疼痛有如澄澈的鏡子
總對應著太多假象
與無知

72

疲憊走的比潮汐還快

我不要求那漲潮的海

只奢求那些願望不要像流星

轉眼，就跌成塵埃……

73

你離開之後

枕頭時常過度潮濕

需要用烈日曝曬

而一張單人床

卻寬廣的，像海……

以諾言交換僅剩的自卑

還有一些欺騙、一些謊言

一個只要有你就什麼

都無所謂的世界

75

落地的車燈賒欠

自由，就像冷漠的夜晚

我們就燃燒乾燥的詩

取暖

76

隨擬集

就讓我們放聲哭泣

讓淚水淹沒所有悲傷的消息

那些失去的自由

以及遭到拘束的人影

我們，甚至遺失了

抱頭痛哭的權利……

77

螺旋樓梯上，我們

囚禁著一座高塔

塔頂有光，塔下的牆

仍然只是荒涼

78
隨擬集

兵荒馬亂的戰場
就塗抹上像黃曆的妝
戰鼓已經失語
我也跟著躲進角落
不良於行

79

閉著眼騎車，就像追逐著風鈴

尋找被自己遺落的夢境

沒有睡意，也沒有搖籃曲

我卻在一個又一個穿插的日記裡

搭乘著那台無法起飛的

紙飛機……

80

隨擬集

回神時，秋天驀地冷了。

不停擺盪的鞦韆已遮蔽時間

還有我們過去的點點

就這樣，我選擇□□了你……

81

晚安，遺落的睡眠

魔術師悄然耳語

告訴我們回家的路途

依舊漫長……

82

隨擬集

偶爾，月光寂寞時

也不需要上弦

只需要更加純粹的黑

將自己包圍

83

硝化後，一些溫吞的時間

容易點燃寂寞。

就像驟然滑過火柴盒

乾燥的傷口就會立刻成為

野火。

84

隨擬集

我仍看見的，影子

反覆在角落裡

吶喊著倔強的音階

一秒不差。

85

童話故事裡，縱使幸福

所有人終將老去

86

隨擬集

趁著月光成熟
趁著候鳥還沒過冬
趁笑臉攤在
掌心時，讓自己
做一個單純
的夢

87

陰天、醫院
吊著點滴的眼
我拆除手術之後的謊言
縫合時，連夢境都
傷痕累累

88

隨擬集

乾杯，就闔去我

像海的雙眼

退潮的悲傷就在沙灘

帶走你漸行漸遠的

春天

89

需要學會沉默的絕對值

譬如模仿貓叫，或是

以一種最終能夠飛翔的姿勢

來抖落無知

90
隨擬集

就讓我安靜地

躲在影子裡

毋須任何的詞彙

關心

91

每一口溫吞的酒
還冷。

92
隨擬集

沉沉睡去之前
我縮在角落的焦慮
還會認床

93

思念總是無法負荷

就像路燈總是

銳利地看著街角

一臉倦容

94
隨擬集

紙飛機在天空彼端

遮蔽了所有渴求的溫暖

烏雲蟄伏在路標之後

驀地轉彎

（夜晚，我們只剩

許多無法計算的答案……）

95

如果選擇闔上雙眼

那麼就安靜吧。連白天

都只能褪去希望

96

所有冷漠的世界
所有過度陰沉的雨天
所有孤單的故事
都適合失眠

97

最終，我只能啃食
一片受潮的秋天
然後在吹熄路燈之後
沉沉睡成寂寞

98
隨擬集

或許沒有終點
終點只是那條徬徨的街

路燈點起一盞盞明天
我的眼底卻已開始
下雪

99

（就這樣吧。夜晚

只剩加溫但尚未沸騰的

霓虹燈⋯⋯）

100

隨擬集

Do詩人05 PG1064

隨擬集
——洪國恩小詩選

作　　　者／洪國恩
責 任 編 輯／黃姣潔
圖 文 排 版／詹凱倫
封 面 設 計／陳怡捷

出 版 策 劃／獨立作家
發　行　人／宋政坤
法 律 顧 問／毛國樑　律師
製 作 發 行／秀威資訊科技股份有限公司
　　　　　　地址：114 台北市內湖區瑞光路76巷65號1樓
　　　　　　電話：+886-2-2796-3638　傳真：+886-2-2796-1377
　　　　　　服務信箱：service@showwe.com.tw
展 售 門 市／國家書店【松江門市】
　　　　　　地址：104 台北市中山區松江路209號1樓
　　　　　　電話：+886-2-2518-0207　傳真：+886-2-2518-0778
網 路 訂 購／秀威網路書店：https://store.showwe.tw
　　　　　　國家網路書店：https://www.govbooks.com.tw

出 版 日 期／2013年12月　BOD一版　定價／150元

|獨立|作家|
Independent Author

寫自己的故事，唱自己的歌

隨擬集：洪國恩小詩選 / 洪國恩著. -- 一版. -- 臺北市：
獨立作家, 2013. 12
　　面；　公分. -- (Do詩人；PG1064)
　BOD版
　ISBN 978-986-90062-4-8 (平裝)

851.486　　　　　　　　　　　　　　102023653

國家圖書館出版品預行編目

讀 者 回 函 卡

感謝您購買本書，為提升服務品質，請填妥以下資料，將讀者回函卡直接寄回或傳真本公司，收到您的寶貴意見後，我們會收藏記錄及檢討，謝謝！如您需要了解本公司最新出版書目、購書優惠或企劃活動，歡迎您上網查詢或下載相關資料：http:// www.showwe.com.tw

您購買的書名：_____

出生日期：_____年_____月_____日

學歷：□高中 (含) 以下　　□大專　　□研究所 (含) 以上

職業：□製造業　□金融業　□資訊業　□軍警　□傳播業　□自由業
　　　□服務業　□公務員　□教職　　□學生　□家管　　□其它____

購書地點：□網路書店　□實體書店　□書展　□郵購　□贈閱　□其他
您從何得知本書的消息？
　　□網路書店　□實體書店　□網路搜尋　□電子報　□書訊　□雜誌
　　□傳播媒體　□親友推薦　□網站推薦　□部落格　□其他_____
您對本書的評價：(請填代號　1.非常滿意　2.滿意　3.尚可　4.再改進)
　　封面設計____　版面編排____　內容____　文／譯筆____　價格____
讀完書後您覺得：
　　□很有收穫　□有收穫　□收穫不多　□沒收穫

對我們的建議：_____

11466
台北市內湖區瑞光路 76 巷 65 號 1 樓
獨立作家讀者服務部　　　收

..

（請沿線對折寄回，謝謝！）

姓　　名：＿＿＿＿＿＿＿＿　年齡：＿＿＿＿　性別：□女　□男

郵遞區號：□□□□□

地　　址：＿＿＿＿＿＿＿＿＿＿＿＿＿＿＿＿＿＿＿＿＿

聯絡電話：(日) ＿＿＿＿＿＿＿＿＿　(夜) ＿＿＿＿＿＿＿＿＿

E-mail：＿＿＿＿＿＿＿＿＿＿＿＿＿＿＿＿＿＿＿＿＿